DIARY
2014

ROYAL ILLUMINATED MANUSCRIPTS
from the BRITISH LIBRARY

F

FRANCES LINCOLN LIMITED
PUBLISHERS

Frances Lincoln Limited
www.franceslincoln.com

The British Library Pocket Diary 2014
Copyright © Frances Lincoln Limited 2013
Images and text © The British Library 2013

Astronomical information © Crown Copyright.
Reproduced by permission of the Controller of Her
Majesty's Stationery Office and the UK Hydrographic
Office (www.ukho.gov.uk)

A catalogue record for this book is available
from the British Library

ISBN: 978-0-7112-3437-6

Printed and bound in China

Front cover Margaret of York and the resurrected Christ, Nicolas
Finet, *Dialogue de la duchesse de Bourgogne à Jésus Christ*. Brussels,
*c.*1468 [BRITISH LIBRARY, ADDITIONAL 7970, ff. IV-2]

Back cover Henry V. John Capgrave, *Liber de illustribus Henricis*.
England (?East Anglia), *c.*1447 [BRITISH LIBRARY, COTTON
TIBERIUS A. viii, f. 58v (detail)]

Title page Marriage of David and Michal. Bedford Psalter and
Hours. London, between 1414 and 1422 [BRITISH LIBRARY,
ADDITIONAL 42131, f. 151v (detail)]

Above Solomon instructing three sons to shoot at their father's
corpse. *Bible historiale*: Genesis to the Apocalypse. Paris, *c.*1350
(before 1356) [BRITISH LIBRARY ROYAL 19 D. ii, f. 1 (detail)]

Left Border, *Trésor des histoires*. Bruges, *c.*1475-80 [BRITISH
LIBRARY, COTTON AUGUSTUS A. v, f. 345v (detail)]

2014

JANUARY

M	T	W	T	F	S	S
		1	2	3	4	5
6	7	8	9	10	11	12
13	14	15	16	17	18	19
20	21	22	23	24	25	26
27	28	29	30	31		

FEBRUARY

M	T	W	T	F	S	S
					1	2
3	4	5	6	7	8	9
10	11	12	13	14	15	16
17	18	19	20	21	22	23
24	25	26	27	28		

MARCH

M	T	W	T	F	S	S
					1	2
3	4	5	6	7	8	9
10	11	12	13	14	15	16
17	18	19	20	21	22	23
24	25	26	27	28	29	30
31						

APRIL

M	T	W	T	F	S	S
	1	2	3	4	5	6
7	8	9	10	11	12	13
14	15	16	17	18	19	20
21	22	23	24	25	26	27
28	29	30				

MAY

M	T	W	T	F	S	S
			1	2	3	4
5	6	7	8	9	10	11
12	13	14	15	16	17	18
19	20	21	22	23	24	25
26	27	28	29	30	31	

JUNE

M	T	W	T	F	S	S
						1
2	3	4	5	6	7	8
9	10	11	12	13	14	15
16	17	18	19	20	21	22
23	24	25	26	27	28	29
30						

JULY

M	T	W	T	F	S	S
	1	2	3	4	5	6
7	8	9	10	11	12	13
14	15	16	17	18	19	20
21	22	23	24	25	26	27
28	29	30	31			

AUGUST

M	T	W	T	F	S	S
				1	2	3
4	5	6	7	8	9	10
11	12	13	14	15	16	17
18	19	20	21	22	23	24
25	26	27	28	29	30	31

SEPTEMBER

M	T	W	T	F	S	S
1	2	3	4	5	6	7
8	9	10	11	12	13	14
15	16	17	18	19	20	21
22	23	24	25	26	27	28
29	30					

OCTOBER

M	T	W	T	F	S	S
		1	2	3	4	5
6	7	8	9	10	11	12
13	14	15	16	17	18	19
20	21	22	23	24	25	26
27	28	29	30	31		

NOVEMBER

M	T	W	T	F	S	S
					1	2
3	4	5	6	7	8	9
10	11	12	13	14	15	16
17	18	19	20	21	22	23
24	25	26	27	28	29	30

DECEMBER

M	T	W	T	F	S	S
1	2	3	4	5	6	7
8	9	10	11	12	13	14
15	16	17	18	19	20	21
22	23	24	25	26	27	28
29	30	31				

2015

JANUARY

M	T	W	T	F	S	S
			1	2	3	4
5	6	7	8	9	10	11
12	13	14	15	16	17	18
19	20	21	22	23	24	25
26	27	28	29	30	31	

FEBRUARY

M	T	W	T	F	S	S
						1
2	3	4	5	6	7	8
9	10	11	12	13	14	15
16	17	18	19	20	21	22
23	24	25	26	27	28	

MARCH

M	T	W	T	F	S	S
						1
2	3	4	5	6	7	8
9	10	11	12	13	14	15
16	17	18	19	20	21	22
23	24	25	26	27	28	29
30	31					

APRIL

M	T	W	T	F	S	S
		1	2	3	4	5
6	7	8	9	10	11	12
13	14	15	16	17	18	19
20	21	22	23	24	25	26
27	28	29	30			

MAY

M	T	W	T	F	S	S
				1	2	3
4	5	6	7	8	9	10
11	12	13	14	15	16	17
18	19	20	21	22	23	24
25	26	27	28	29	30	31

JUNE

M	T	W	T	F	S	S
1	2	3	4	5	6	7
8	9	10	11	12	13	14
15	16	17	18	19	20	21
22	23	24	25	26	27	28
29	30					

JULY

M	T	W	T	F	S	S
		1	2	3	4	5
6	7	8	9	10	11	12
13	14	15	16	17	18	19
20	21	22	23	24	25	26
27	28	29	30	31		

AUGUST

M	T	W	T	F	S	S
					1	2
3	4	5	6	7	8	9
10	11	12	13	14	15	16
17	18	19	20	21	22	23
24	25	26	27	28	29	30
31						

SEPTEMBER

M	T	W	T	F	S	S
	1	2	3	4	5	6
7	8	9	10	11	12	13
14	15	16	17	18	19	20
21	22	23	24	25	26	27
28	29	30				

OCTOBER

M	T	W	T	F	S	S
			1	2	3	4
5	6	7	8	9	10	11
12	13	14	15	16	17	18
19	20	21	22	23	24	25
26	27	28	29	30	31	

NOVEMBER

M	T	W	T	F	S	S
						1
2	3	4	5	6	7	8
9	10	11	12	13	14	15
16	17	18	19	20	21	22
23	24	25	26	27	28	29
30						

DECEMBER

M	T	W	T	F	S	S
	1	2	3	4	5	6
7	8	9	10	11	12	13
14	15	16	17	18	19	20
21	22	23	24	25	26	27
28	29	30	31			

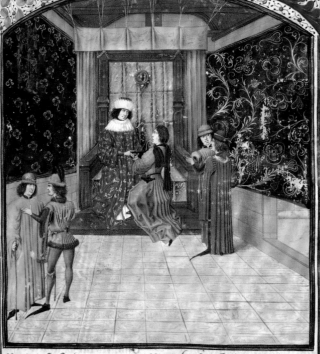

Prologue de lacteur sur la totale recollation des sept volumes des an
chiennes et nouuelles croniques dangleterre a la totale loenge du no
ble roy Edouard ye de ce nom &c.

Edouard par la grace cement de toutes choses contendi
de dieu roy de a bonne fin. Selonc la sentence
france et dangle des philozophes anchiens doit
terre seigneur du estre grace requise a celluy dont
lande. Pour ce que au commen on la doit impetrer Et esleuat

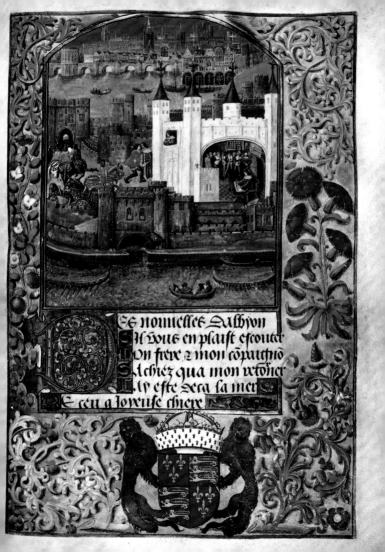

ES nouuelles daltyon
Sil vous en plaist escouter
Mon frere & mon compaignon
Sachiez qua mon retourner
Ay este sera sa mer
Feu a ioyeuse chiere

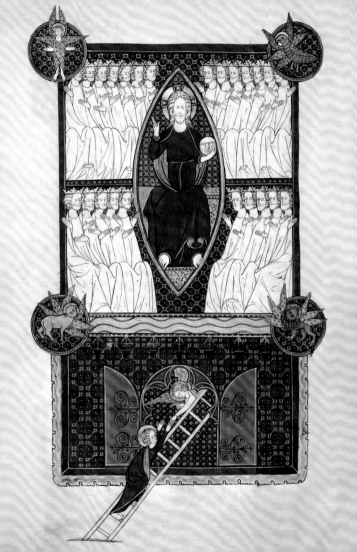

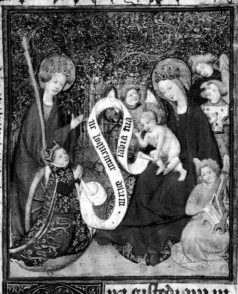

ut loquuntur aduin
ut labia tua

 rt rustodiam in
as meas: ut non
delinquam in

lingua mea

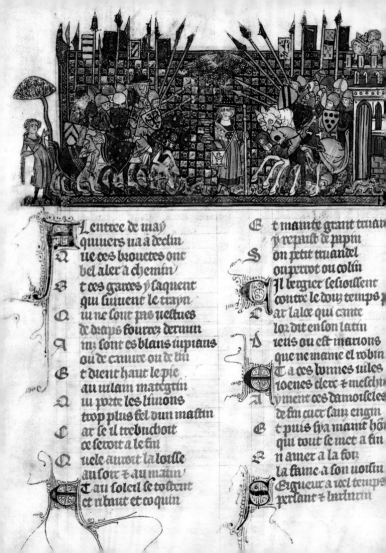

L entree de may	t mainte grant truan
quiuers ua a declin	y repuis de pupin
ue ces brouetes ont	on petit truandel
bel aler a chemin	ou perrot ou colin
t ces garces y saquent	Il lergier se iouissent
qui suiuent le trayn	contre le douz temps
iu ne sont pas uestues	ar laloe qui cante
de draps fourrez dermin	lor dit en son latin
mz sont es blans jupians	rieus ou est marions
ou de cauure ou de lin	que ne maine el robin
t dient haut le pie	T a ces homes utiles
au uilain mategrin	ioenes clere z meschin
iu porte les limons	y ment ces damoiseles
trop plus fel dun mastin	de fin cuer sanz engin
ar se il trebuchoit	t puis sya maint hom
ce seroit a le fin	qui tout se met a fin
uele auoit la louse	n amer a la fois
au soir z au matin	la fame a son uoisin
T au soleil se tostrent	eigneur a icel temps
et ribaut et coquin	perlant z bar lurin

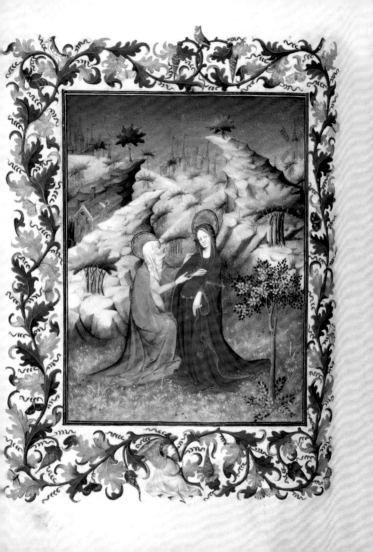

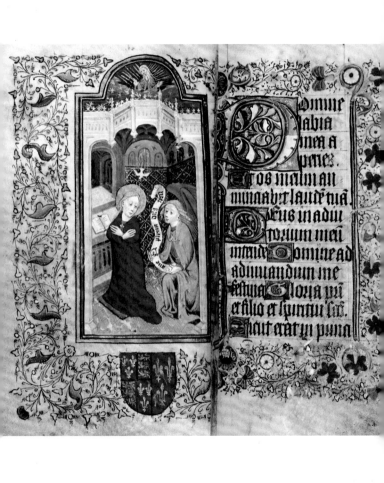

Omnie labia onea a pnes.
os meum an nunaabit laude tua.
eus inadiu torium meî intende omine ad adinuandum me festina Gloria pri et filio et spiritui sct.
haut erat in pura

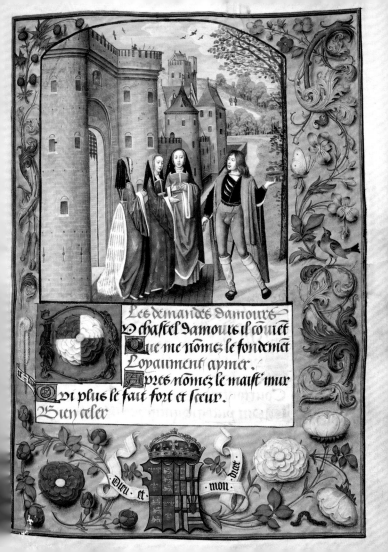

Les demandes damours

O chastel damours il couuiet
Que me nomez le fondemet
Loyaument aymer.
Apres nomez le maistr' mur
Qui plus le fait fort et seur.
Bien celer

Dieu et mon droit

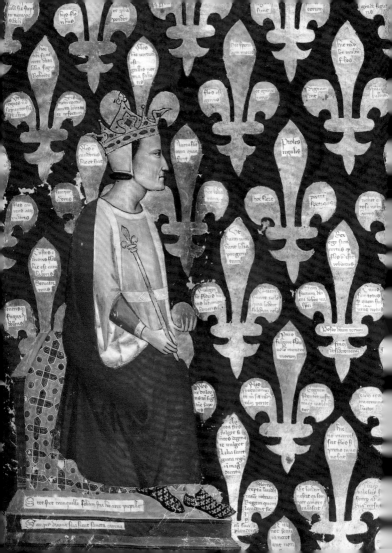

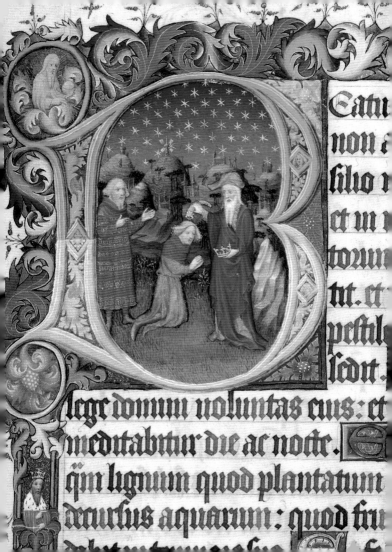

Eatu

non

filio

et in

tonu

tit. et

peſtil

ſedit.

lege dominu voluntas eius: et

meditabitur die ac nocte.

qm lignum quod plantatum

decurſus aquarum: quod fru

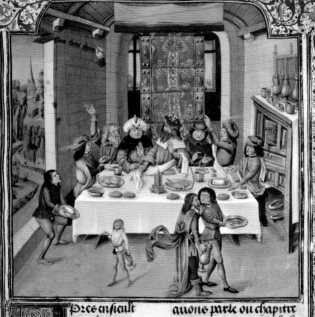

Apres ensieult
la vij. vision
quy est la
quarte en
daniel mais jl comes-
la pelle sexte en abacue
Il aduint que daues
et cyrus assiegerent en
babilonne baltasar le
roy de babilonne et des
assuriens de quy nous

auons parle ou chapitre
dessusdit des roys de babi-
lonne et fut cestuy bal-
tasar filz de euilamoradac̃
quy fut filz nabugodonosor
le grant Le baltasar
fist vng grant mengier
a mille de ses princes Si
commanda quon appor-
tast les vaisseaulx dor
et dargent que nabugo

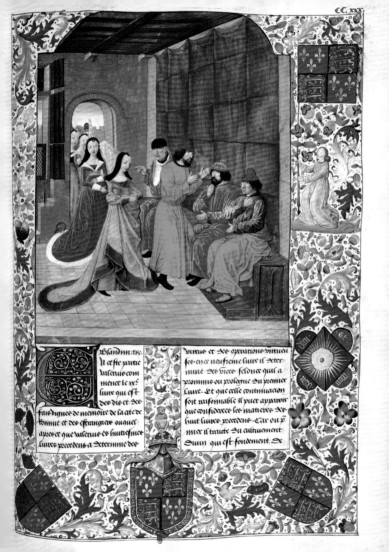

Blandim ar-
il effe partie
valerie com-
mence le nef
liure qui eft
ded die et de
fait digne de memoire de la cite de
romme et de eftrangier ouquel
apres ce que valerie eu huitiefme
liures precedens a extermine de

vitue et de execution vituei-
fee ence neufiune liure il exter-
mine de vices felone ce qual a
promue ou prologue du premier
liure. Et que celle continuacion
foit raisonnable il puet apparoir
que confidence fee materiee de-
huit liures precedens. Car ou pre-
mier il traicte du autternement
diuin qui eft fondement de

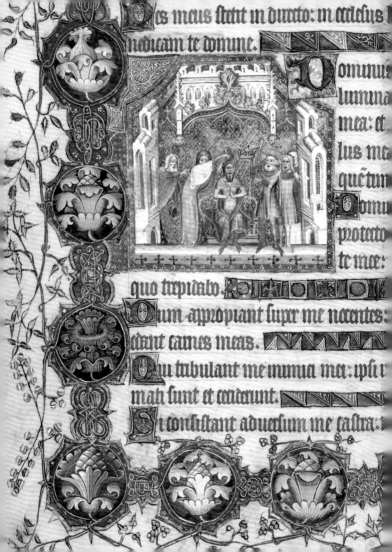

es meus stetit in directo: in ecclesiis

nedicam te domine.

Dominus
illumina
mea: et
lus me
que tun
Domi
protecto
te mee:

quo trepidabo.

um appropiant super me nocentes:

edunt carnes meas.

u tribulant me inimici mei: ipsi i

mali sunt et ceciderunt.

i consistant adversum me castra:

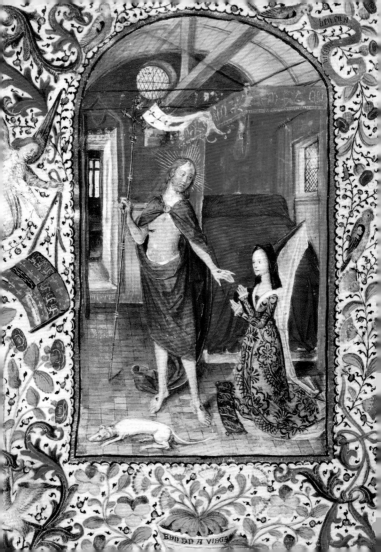

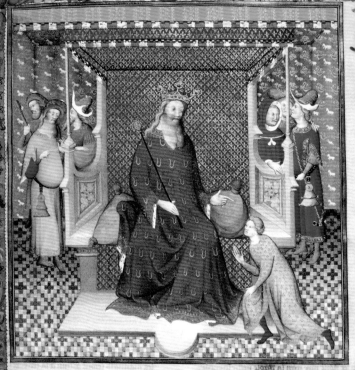

Cy comence la seconde partie principale de la bible qui parle de sapience, et des propheties de lincarnation de ihesucrist. Et premierement les paraboles salemon. Des queles ou premier chapitre sapi ence desfant a consil, quil ne suive ne ne se co sente aux paroles des flateurs. et quil ne wise auec les pecheurs ne auec les hetres. ¶

es paraboles salomon fil de dauid roy disrael. a sauoir sapience et discipline. a en tendre paraboles et pruden ce. et receuoir enseignemet de doctrine et iustice. et iu gement. et loiaute et droiture. afin que len soit donnes aux petiz. cest a dire aux humbles

ignorans. Et que sience soit donnee aux ieu nes. et entendement a ceulx qui ont mestier Les sages seront plus sages et lours. et celui q bien entent en saura mieulx gouuerner soi et autri. Et apperceura paraboles et interpre tacions. et les figures. et les paroles des sages ¶ La paour de nostre seigneur est comence ment de sapience. Les fols despisent sapience et doctrine. Fil. ot la discipline de ton pere. o la discipline de ton pere. et ne delaisse point la loi de ta mere. afin q grace soit aiouste a ton chief. et fermel soit a ton col. Mon fil. se les pecheurs talentent. ne lour avi mie. cest adire se les flateurs te flatent

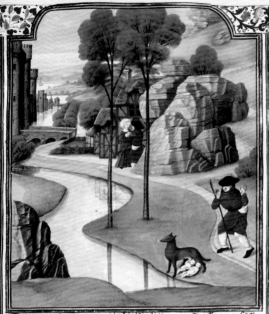

Ly commence le premier liure
particulier de cestui traitie
l'Rome Romuleon Contenant en
brief les fais des hommes
Depuis la fondation de Romme
Jusques au temps que la cite
fut du tout deliure des sept
Roys de Rome Et contient et son
xxix chapitres particulz
Le premier chapitre declare
la intention de lacteur aueaps
la recommandation de monseigni

Gommets de albonnoie chillier
espaignol Gouuerneur et
Capitaine de boulongne la grasse
Terre de leglise Romaine par
nostre saint pere le pape

Principibus placuisse
viris non vltima
laus est Cest a
dire auoir esplen
ou sauoir complaure aux princes
cest pas la derrenier ne la

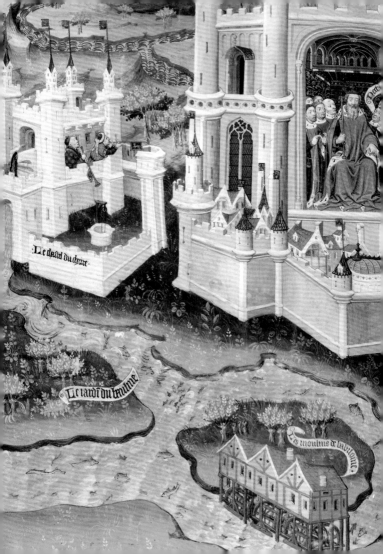

Le chatel du chene

Le iardi du moulme

Les moulins de labioure

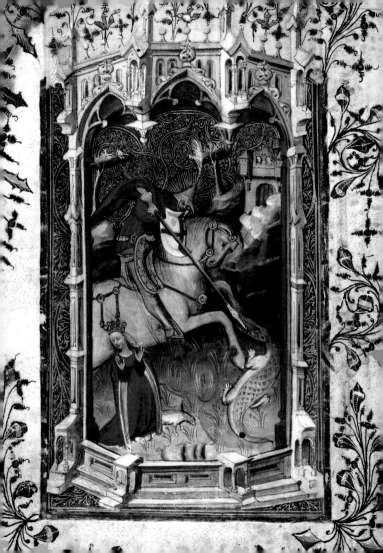

pres cest u
Cestes uo˚
ciel: e. la uo
pi ausi cūn

lui dit. Muntez ca. ieo u
choses k'uendrūt tost a
tautoft fu en espirit. Si
en la prochenne figure sa
tre part la foille deuaūt.

stes uo˚ui l

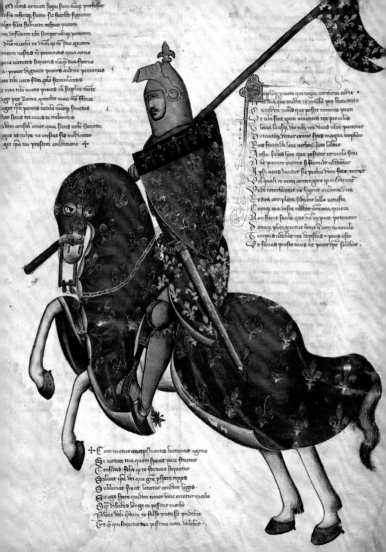

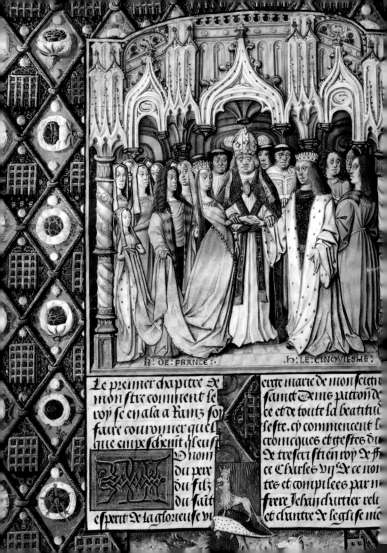

R· DE·FRANCE· — ·h·LE·CINQVIESME·

Le premier chapitre de
monstre comment le
roy se en ala a Rains son
faire couronner quelle
luie en pscheuit il eust
vn nom
du pere
du filz
du sait
esperit de la glorieuse vi

crge marie de monseigr
sainct denis pntron de
ce et de toute la beatitu
le este. cy commencent l
croniques et gestes du
ce tresch stien roy de fr
ce Charles vij de ce non
tes et compilees par n
frere Jehan chartier reli
et chantre de leglise me

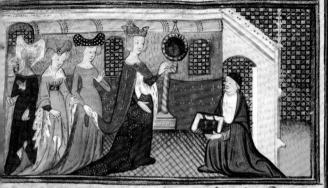

Cy commence le prologue du liure qui est apelle le mirouer des dames

Selon ce que dit ung maistre qui est nomme vegecius en son liure... qu'il fait de ce qui appartient a cheualerie. Il fu acoustume anciennement bonne et saincte doctrine mettre... empli pour offendre et nuire aux ennemis et aux ames... pour la quelle chose n'est droictement encommencee. Et elle n'est a dieu plaisant et bonne... ment plaisant et du prince... mee. Ne il n'est nulle personne... il appartient vne plus grant... science et sapience que du parler... qui la doit le doit a toutes ses subiets... le proufiter. La quelle chose... vieux... victoria. Et les autres princes... anciens traictent et pourchassent... selon ce que il est monstré... de selle... es dire des empereurs... a plusieurs exemples. C'est la fin... du maistre dessus dit. Les pro...

...de laquelle qui bien entendroit et dili gentement peseroit il trouueroit que le temps antien fu de grant beneurté au regart du temps qui est. Car adonc les princes estoient par grant diligence és ars et és sciences. Et auoient les bons clers en grant amour et en reuerence. Car estude et science ne sont pas contraires a cheualerie. Ainçois sont tout vne entre compaignées ce lon lis antiennes histores. Et ce ne se me merueille. Car cheualerie deffent clergie. Et clergie enseigne et adre ce cheualerie. Et police en toutes monarchies bien ordonées estude et cheualerie ont tousiours esté ensemble le sanc estre deceués dont tant ce les caldes aimeent l'estude et clergie tant il furent puissans et vertueux contre tous autres. Et eurent parfaicte seigneurie. Ainsi lisons nous des Ro maine qui furent seigneurs de tout

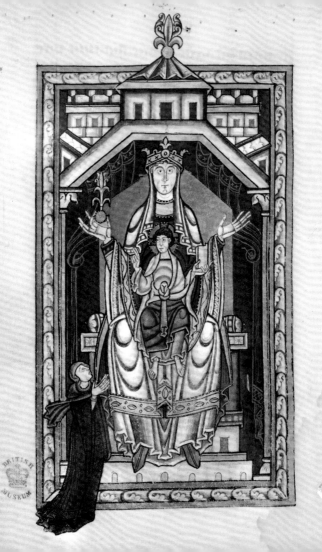

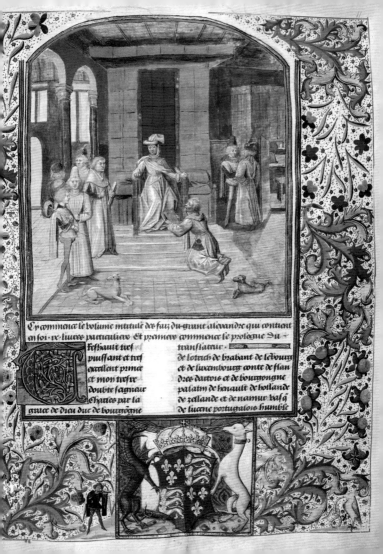

Cy commence le volume intitule des fais du grant alexandre qui contient
en soi ix liures particuliers Et premier commence le prologue du
translateur

A tresshault tres &
puissant et tres de lotrich de brabant de lebourg
excellent prince et de luxembourg conte de flan
et mon tresre dres dartois et de bourgongne
doubte seigneur palatin de hainault de hollande
Charles par la de zellande et de namur vassal
grace de dieu duc de bourgongne de lucre portugalois humble

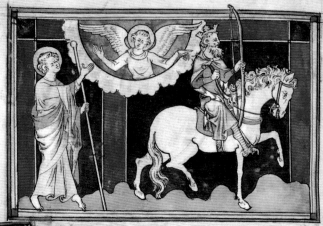

Ceo vit ses signeus ont ouert vn des seals · et qe le quinte bestes me dit · sau
st come voiz de toneyre · venes veer · Et ceo vi vn blanc cheual istr · et cal
qi sist sure · out ark · et corone lui est done ·

Par le cheual blanc est signifie gent · et il isse en veintre pur venire eglise
qe est nette · e pense par baptesme · pur la mort iesu crist · Ciel qi seet
sure signifie le fiz dieu · Par le ark · est signifie seint escripture qe menace les
malfesauntz par le iugement · Par la corone qe lui est done · signifie le poeple
de paens qe se est conuertez a lui · Ceo qil isse en veintre pur ueintre · signifie
qe il couertera les coeus par ceus qil conuertra uers le fin del mounde

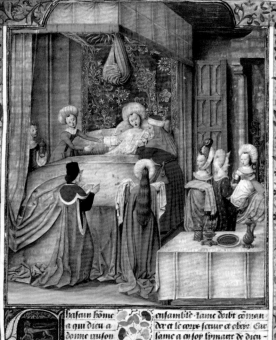

Chascun hôme a qui dieu a donne raison et entendemet se doibt pour qu'il ne traste le temps en oisiueté et qu'il ne vi= ne comme beste qui est endine et obeÿssante a son ventre tant sau= lement ¶ La vertu et la force de l'homme est en l'ame et ou cors

ensamble. l'ame doibt com= man= der et le cors seruir et obeÿr. Car l'ame a en soÿ lÿmaite de dieu et la samblâce pardessâce et le cors est plus commun a best= alle fortblesse ¶ Et pour ce q'il veult acquerre glour et la doibt plus conuoitter par ntchesse de sens et douoir que par ntchesse de force ne d'auoir. La vie de l'ho= me est bueue mais vertu raiso

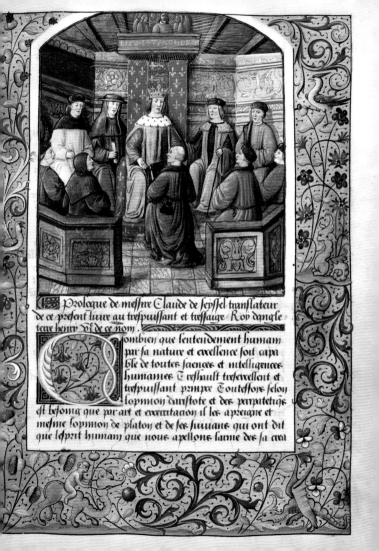

Prologue de messire Claude de seyssel translateur
de ce present liure au trespuissant et tressaige Roy dangle
terre henry viii de ce nom.

Combien que lentendement humain
par sa nature et excellence soit capa
ble de toutes sciences et intelligences
humaines & treshault tresexcellent et
trespuissant prince Toutesfois selon
lopinion daristote et des peripatetiqs
est besoing que par art et exercitacion il les apreigne et
mesme lopinion de platon et de ses suiuans qui ont dit
que lesprit humain que nous appellons larme des sa crea

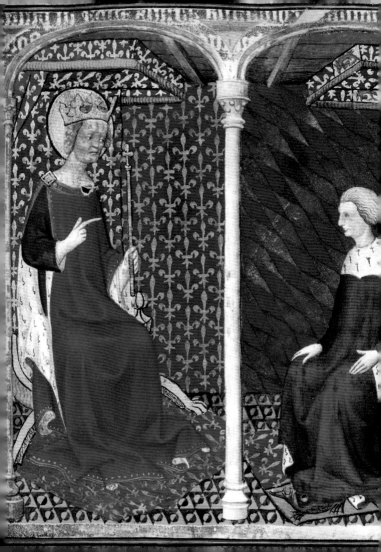

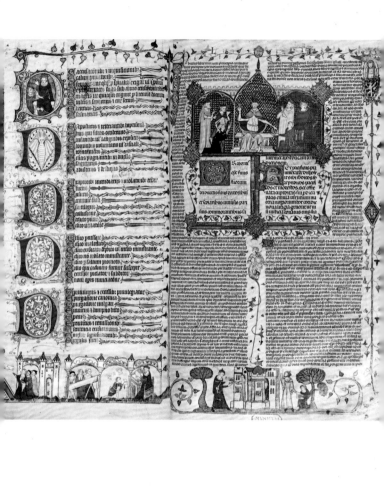

A incipiunt ſtatuta apud Weſtm edita a

n parlement ten
la feſte de ſeint
henry ſeſme en
le Roy del ſcon
Tempe cho et
des edene Sen
fiſt faire ordei
mices et eſtablim
¶ en prim
Roy et la caſe
en Roy qeny ſe te
An laterte en dit
ſtat moneie do

en moneie ſi bien en la citee Oildvi come en la
ty des ſieny come ſemblera als dits ſe bon e neceſſ
diſtretions aſcund eſtablint on orderginmes ſart en
¶ Atteny tonty les eſtablmity e ordergrimder ſtatz
repeller acent gazder e exercity en tonte poynty et
quevelle ſeor ale qn maintdeny en Roy Let ty qm
ſeoſten ley dit eſtatuty qs ent ſnygedamacovvp tie
tynne an ymette ſonty qm my ea benfue ei pavyn de
ent ftalle. S.S. qn enymeſme la pegne tynne en
dit maimdeny A ſon enueſm mmmedvt qy ordeim
poet ſeny vem blable pelamacon qt le temps nl e fir

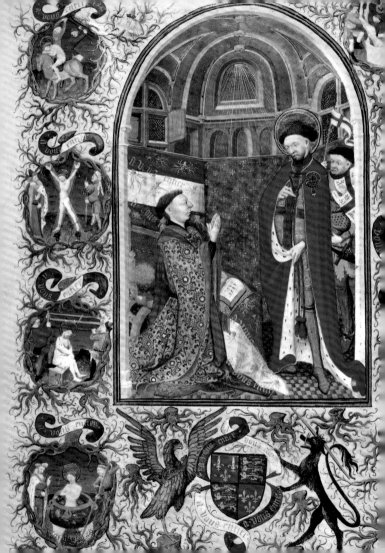

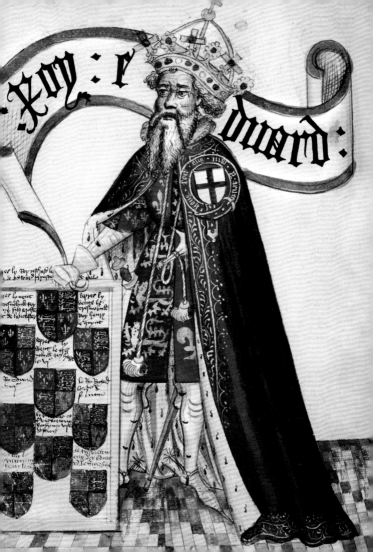

DIEV ⊗ ETS ⊗ MON ⊗ DROIT

Au plus saige: prince qui soit sur terre.
Henri septiesme regnant en angleterre
Laude de sassel: humblement fait present.
De ceste histoire: tresutile au temps present.

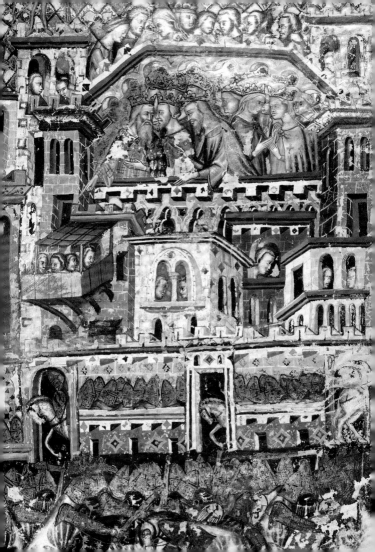

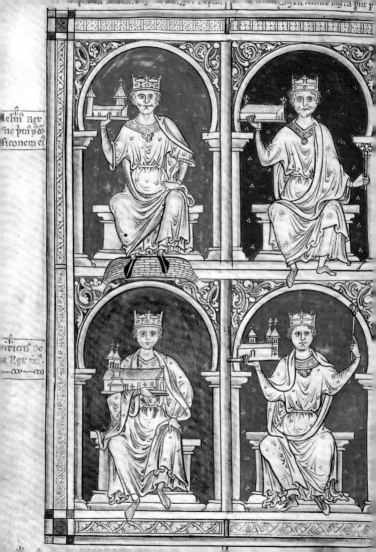

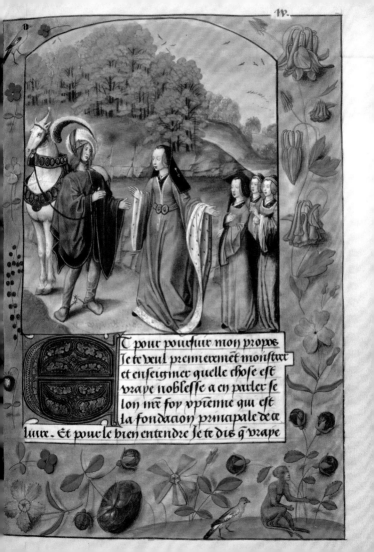

T pour pourfuir mon propos
Je te veul premierement monstrer
et enseigner quelle chose est
vraye noblesse a en parler se
lon mt foy ypienne qui est
la fondacion principale de ce
liure. Et pour le bien entendre Je te dis q vraye

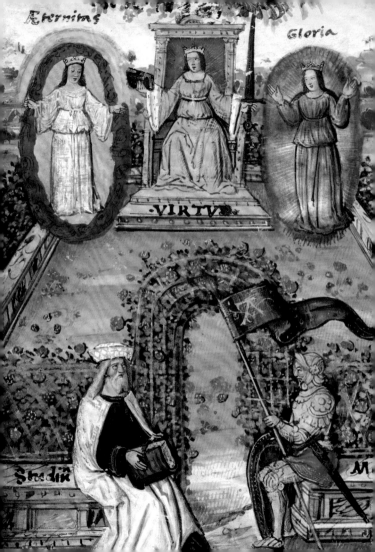

Cy comence la bible en francois translatee selon les hystoires escolastres. Et premierement le liure de genesis. du quel le premier chapi tre parle de la creacion du monde. Et prime rement de la cragion du ael. et de la terre.

 u comencement cra dieu le ael et la terre. Se estoit la terre vaine et vuide. et tenebres estoient sur la face de labisme et lesperit de no stre seigneur se transportoit adonc regardoit sur les eaues. lystoire su cesce partie deuant dicte de genesis. Au comencement su le ael. Et le ael adonc le co

mencement par le quel ce ou quel le peur ara le monde. Le monde est dit en ung mameurs. Aucune sois est le monde apres le ael emprec. glose. Les theologiens dient que en la region du ael est en paradis. sont trois aeulx de diuerses couleurs. Dont le pre mier est de couleur de cristal. Le second est de blanche couleur come noir. Et le tiers est vou ge couleur come seu. aussi come le seu est tout ael de rouge couleur est le ael emprec. et ce est le plus hault. Et dient les theologiens que

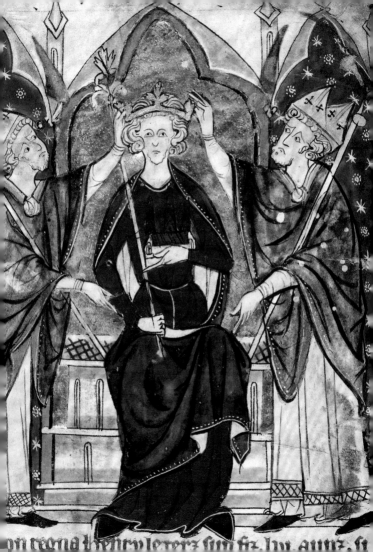

pu regna henru le terz sun fiz. lui auuz. si

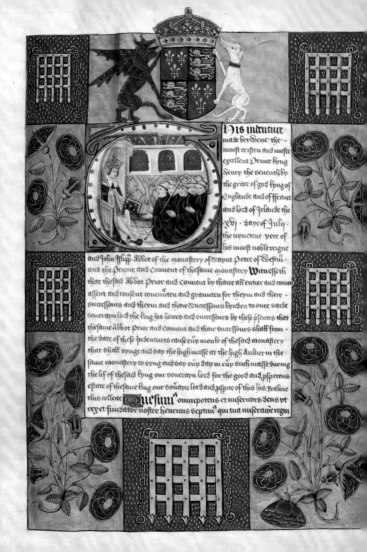

His indenture
made betwene the
moost cristen and moste
excellent Prince kyng
henry the seuenth by
the grace of god kyng of
Englande and of ffraunce
and lord of Irlande the
xvij daye of July
the xvnth yere of
his moost noble reigne
and John Islip Abbot of the monastery of Saynt Petre of Westm
and the Priore and Couent of the same monastery Witnesseth
that the said Abbot Prior and Couent by their all entier and comen
assent and consent conenten and graunted for theym and their
successours and theym and their Successours bynden to oure seide
soueraryn lord the king his heires and successours by these presentes that
the same Abbot Prior and Couent and their Successours shall from
the date of these Indentures ritualy euery monke of the said monastery
that shall synge and say the high masse at the high Aunter in the
same monastery to synge and say euy day in euy such masse duryng
the lif of the said kyng our souerayn lord for the good and prosperous
estate of the same king our soudayn lord and prayere of this his Realme
this collecte Quesum omnipotens et misericors deus ut
rex et fundator noster Henricus septim qui tua miseratione regni

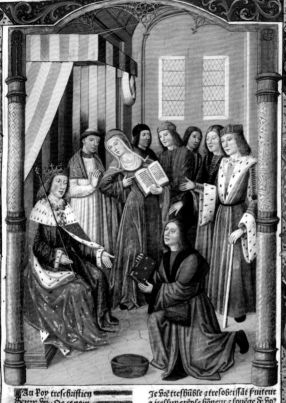

¶ Au Roy treschrtien
henry ·biii· ¶ De ce nom.

¶Pres ق en mon simple enten
demēt ay speculé ⁊ gousté le dict
et auctorité de Begece quil met en son
prologue du liure de lart militaire: que
aultre ne doibt choses meilleures sca
uoir قٍ le prince de la chose publicque.

Je ꞇrē treshūble ⁊ tresobeissāt subiecte
a tresluy exēple honeur ⁊ louēge de vos
mon tresredoubté ⁊ souuerai seigūr tres
christiē Roy dēglāꞇ. Cōsiderāt le ꞇrše
excellēce ⁊ bōne doctrine قٍ est au liure
de boece dit de ōsolaꞇō Jay mis peine
ainsi قٍ mon poure scauoir le peut exten
dre dicelluy faire ⁊ drešser, et a Uostre

De sancto georgio. Anthiph'.

Georgi miles egregie draconis caudā
hasta confodiens depelle profugum celo ne
serius mentes obtenebret. V. Ora pro
nobis beate georgi. IX. Ut digni efficia
amur promissionibus xpi. Oracio.

Deus qui nos beati georgii
martiris tui meritis et
intercessione letificas: concede p
piciatus ut qui eius beneficia po
scimus dono tue gracie consequi
mereamur. per dominum nostrum
ihm xpm filium tuum qui tecū
uiuit et regnat in unitate sp̄s
sancti deus. per omnia secula se
culorum. Amen.

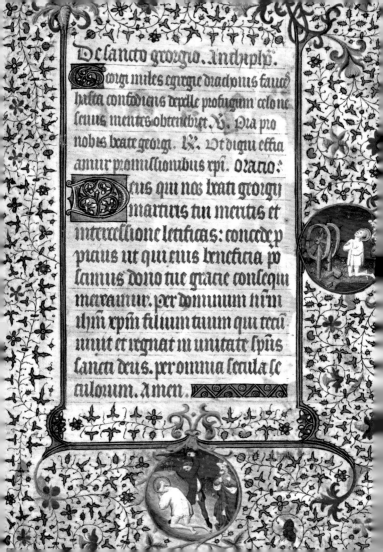

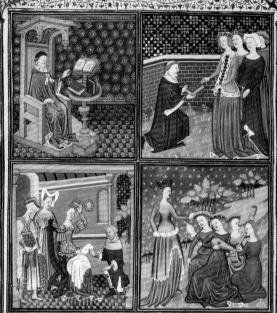

Cy apres senсуíт le plogue
sur icelle presente oeuvre.

A piece auíns
des anciens ont
briefment ट com-
pendieusement et-
cript liures de no-
bles hommes. Et
en nostre temps plus large-
ment et eustille plus exquis
et plus grant et plus auí-
eux francois petrarche mõ
maistre espечial homme de
grande renommee Et poete

monlt excellant ट dignemt
Car ceulx qui ont mis et ex-
pose leur estude leurs substa-
ces. le sang et lame deulx. en
temps en lieu affin quilz leur
montassent les autres en sa-
uenc en vertus et en euures ex-
cellautes. certes ont desserui
que leur nom soit en perpe-
tuelle memoire. Mais vray-
ement ie ay en conuet grãt
merueille comme les femes
ont tant peu enuers verbic
hõmes que nulle memoire

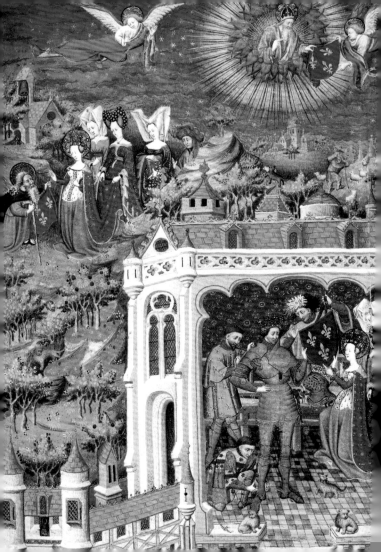

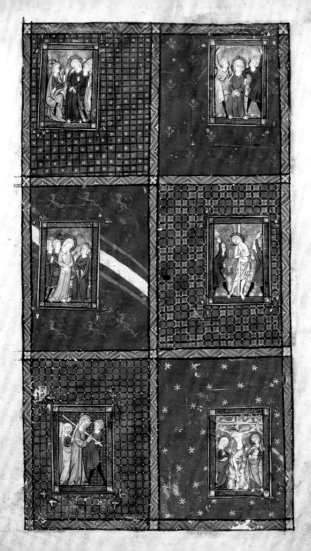

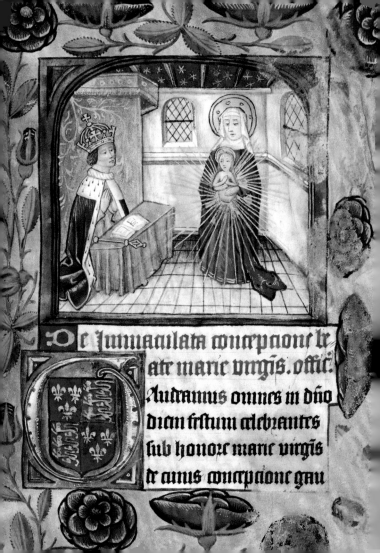

e Jmmaculata conceptione be
ate marie virgis. offic.

Audiamus omnes in dño
dicm festum celebrantes
sub honore marie virgis
de cuius conceptione gau